小書迷 ❶ ❷ ❸

逗陣來唱囡仔歌 6

幼幼篇

康原 文／賴如茵 曲

尤淑瑜 圖

晨星出版

推薦序

對生活中提煉出來的歌聲

方耀乾（國立臺中教育大學台語系特聘教授兼系主任）

康原老師閣出新冊！這屆出囡仔歌《逗陣來唱囡仔歌》第六、七兩本冊。這兩本冊是特別為幼兒園的囡仔寫的歌，而且每首歌攏閣有真媠的插圖，以及由兩位音樂教師賴如茵、張怡嬋譜的曲。這種做法是延續進前的五本《逗陣來唱囡仔歌》的方式佮風格。

咱攏理解，若欲予幼兒園的囡仔唱的歌上好是旋律輕快、活潑，歌詞簡單、明瞭、好了解才著。康原兄的這兩本冊完全符合遮的條件。上重要的是，伊寫的囡仔歌完全提煉自咱的生活，特別是符合囡仔的生活背景。

這兩本囡仔歌的內容主要有：描寫大自然、家己的身體、民間信仰、家庭生活、現代科技等等，有咱過去的經驗，嘛有現代人的生活。對了解咱在地台灣的文化是真好的教材。

康原兄對囡仔教育以及台語的推動遐爾綿爛，實在使人敬佩。我真歡喜會當為伊寫序。

推薦序

傳唱囡仔歌，傳唱生活

吳櫻（台灣兒童文學學會理事長）

兒歌、童謠是學前教育的幼兒文學，這階段的幼兒，文字能力尚未發展，但聽覺已十分靈敏，可以透過簡單、琅琅上口，容易記憶的音韻，接受文學美感教育的薰習與啓蒙。

長期致力於台灣兒歌創作的康原，繼《台灣囡仔歌》、《囡仔歌教本》、《逗陣來唱囡仔歌——動物、植物、民俗節慶、童玩、台灣俗諺篇》共五冊，之後又有新作《逗陣來唱囡仔歌》六、七集，即將推出。這麼努力為台灣新生幼兒創作兒歌、童謠，

除了文學啟蒙，顯然還有更深遠的理念價值在支撐。「透過學習語言的時陣，來教囡仔熟似家己族群特殊的生活，也愛保持台灣人好的價值觀念，……」康原如是說。

　　台語，對生活在這塊土地百分之八十以上的人們來說，理論上是母語，但由於國家過去長期語言政策的偏執，導致「母親的語言」變成「祖母的語言」。語言是一個族群文化與智慧的傳遞，語言消失，也將意味著族群歷史記憶的消亡。透過康原生動趣味的「囡仔歌」吟唱，讓台語注入新的生命力，在父母與新生幼兒的遊戲互動中，多一層土地傳承的連結。

　　《逗陣來唱囡仔歌》六、七集，每集各二十首兒歌，分別在自然景觀、自然現象、生活器物、節慶、動物及人類身體認識等方面取材表現。第六集以生活、器物、節慶及動物的題材居多，第七集則以自然景觀，自然觀象及生活器物、建築為主。這些兒歌充滿言不盡意的趣味性及延展性，如果幼兒好奇心強一些，唱完歌後，接著進行童言童語的對答，也有許多延伸的學習的趣味，可以自然湧現。例如〈南路鷹〉：

南路鷹啊南路鷹

飛來八卦山頂

過清明

　　孩子可能出現的問題就是：「什麼是南路鷹？」「八卦山在哪裡？」「什麼是過清明？」……又例如〈煙筒〉：

烏魯蘇蘇的

塑膠工廠煙筒

吐烏煙驚死人

　　孩子一連串的問題便會跟著出現。每一個語詞，每個細節後面都會加上：「為什麼？」的大問題。這時候，簡單、容易記憶的兒歌互動中，許多生態、環保等議題便自然跳出來。請記得，簡單輕鬆回答即可，或者，不妨利用假日，到歌詞描述的現場－進一次親子輕旅行。

佇生活中學習母語

康原

　　囡仔成長的過程，攏是佇長輩的身軀邊慢慢仔大漢，聽大人講的話來學習語言，你講台語伊學台語，咱若講華語伊著學華語，所以阿母講的話咱稱呼「母語」。教育哲學家杜威講：「教育就是生活。」所以咱應該對（ui3）生活中來教 in 學習各種生活的能力，阿母講的話當然是囡仔上早學的語言。

　　《逗陣來唱囡仔歌六、七》兩本冊，是特別為幼稚園的囡仔寫的歌，每首歌攏有真媠（suí）的插圖，由兩位音樂教師賴如茵、張怡嬅譜的曲，旋律攏真輕鬆、活潑，歌詞的內容表達真鬥搭，予囡仔真緊就會使進入夢想的世界。

　　細漢囡仔透過目睭看大人的世界，咧迌迌的時陣攏是學大人做的代誌，所以阮定講「囡仔為著迌迌來出世」，咱才會講「身教重於言教」，綴（tuè）著大人咧學習成長，大人所有的行為攏會影響囡仔人格的成長。

　　這兩本囡仔歌內容有：大自然的描寫，親像日頭、月娘、山、風、花園等等，嘛有對家己身軀的認捌、民間的信仰拜拜、家庭的阿公、阿媽的生活、平常看會著的電視佮電腦、節日愛做的紅龜粿、中秋的月餅等，內容千變萬化，有過去台灣人的經驗，嘛有現代人的生活。

　　學習語言毋是干焦學口語爾爾（niā-niā），透過學習語言的時陣，來教囡仔熟似家己族群特殊的生活，也愛保持台灣人好的價值觀念，佇細漢的時陣養成好的習慣，大漢才有正確的人生觀。親像咱定定咧講：「細漢偷挽匏，大漢偷牽牛。」這句話保留農業社會「匏」佮「牛」的生活影像，作先生愛去傳承這句語詞，嘛愛說明時代的背景，就是學語言兼捌代誌的道理。

　　出版這兩本囡仔歌，內容表達出多元的語言素材，充滿著趣味性，每首歌只有三句，親像〈耳空〉：「兩個耳空　烏櫳櫳／一空聽著　基隆／一空聽著　假人」，這首歌開始愛予囡仔知影，頭部的器官：耳孔、鼻仔、喙、目睭，閣在教 in 這個器官的功能，才閣教 in 字音的分別：親像「雞籠、基隆、假人、嫁人」的分別，「孔」佮「空」的無相全。

阮主張囡仔的教學愛多元，而且先生愛用有創意的教學方法，啓示囡仔去自由思考佮創造，透過家己的夢想世界，去追求未來的理想，阮寫過一首〈好耍的代誌〉：

教一陣囡仔　拚龜拚鱉
教一陣囡仔　空思夢想
教一陣囡仔　想東創西
教到　有巧氣佮有創意

追求心內的　嬌氣
教伊詩中的　畫意
予聽輕鬆的　旋律
閣有趣味的　故事
教 in 古早佮現代好耍的代誌

目次

囡仔歌繪本

看譜學唱囡仔歌

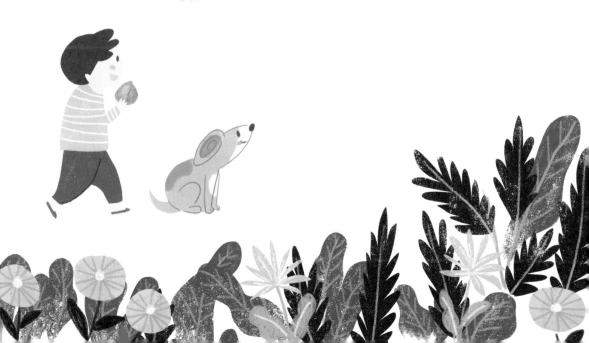

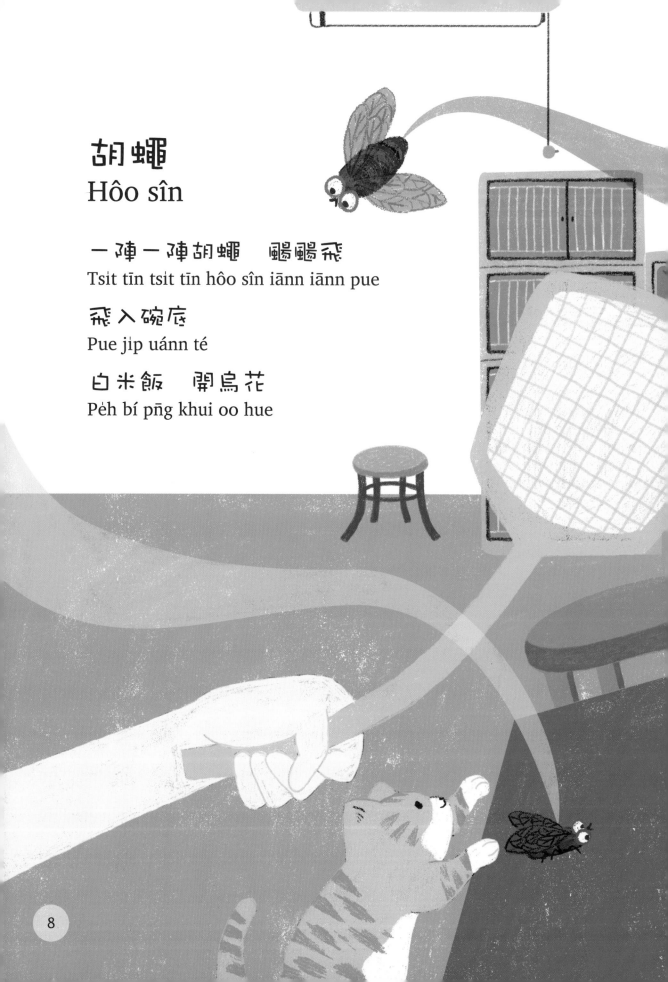

胡蠅
Hôo sîn

一陣一陣胡蠅　颺颺飛
Tsit tīn tsit tīn hôo sîn iānn iānn pue

飛入碗底
Pue jıp uánn té

白米飯　開烏花
Pėh bí pn̄g khui oo hue

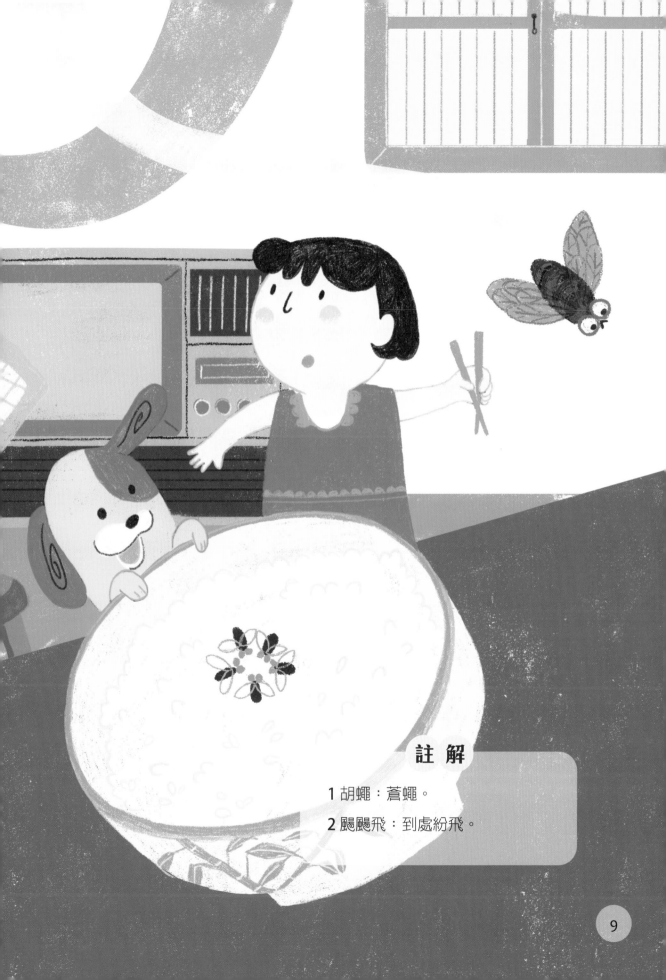

註 解

1 胡蠅：蒼蠅。

2 颺颺飛：到處紛飛。

耳空
Hīnn ê

兩個耳空　烏櫳櫳
Nn̄g ê hīnn khang　oo lang lang

一空聽著　基隆
Tsit ê thiann tiòh　Ke-lâng

一空聽著　假人
Tsit ê thiann tiòh　ké lâng

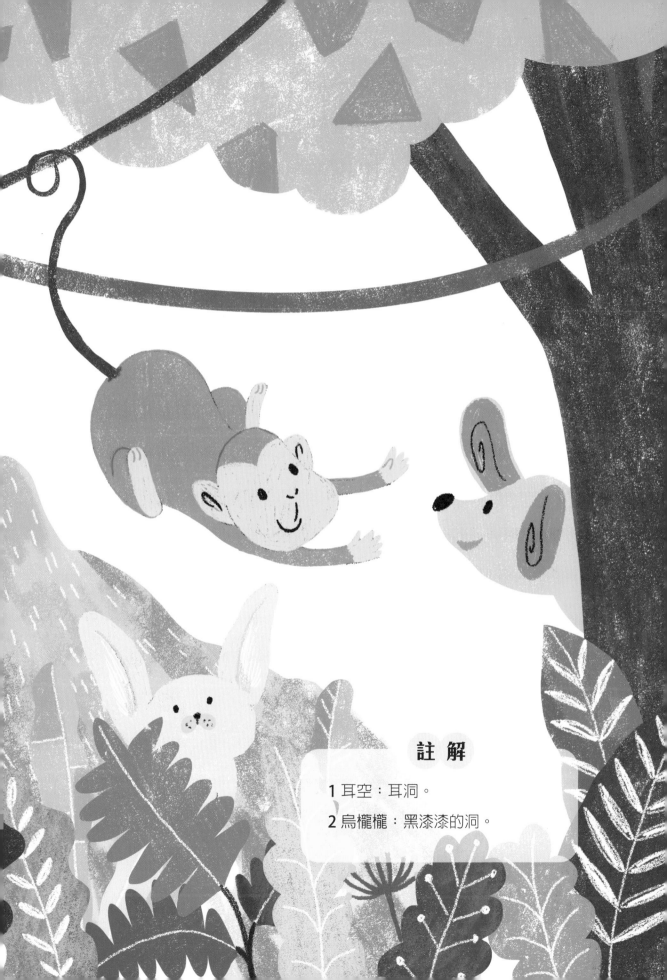

註 解

1 耳空：耳洞。
2 烏櫳櫳：黑漆漆的洞。

朋友
Pîng iú

三個朋友　坐做伙
Sann ê pîng iú tsē tsò hué

做一寡　紅龜粿
Tsò tsit kuá âng ku kué

提去　菜市仔賣
Thèh khì tshài tshī á buē

12

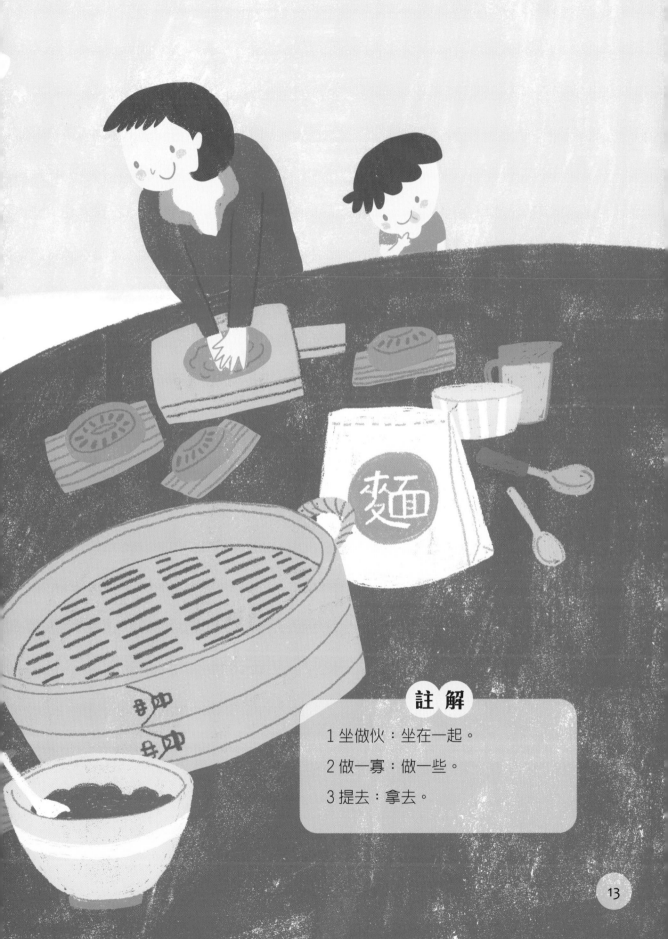

桌頂
Toh tíng

四四角角的　八仙桌
Sì sì kak kak ê　pat sian toh

囥一盤　好食的仙桃
Khǹg tsi̍t puânn　hóo tsia̍h ê sian thôo

真甜　眾人褒
Tsin tinn tsìng lâng po

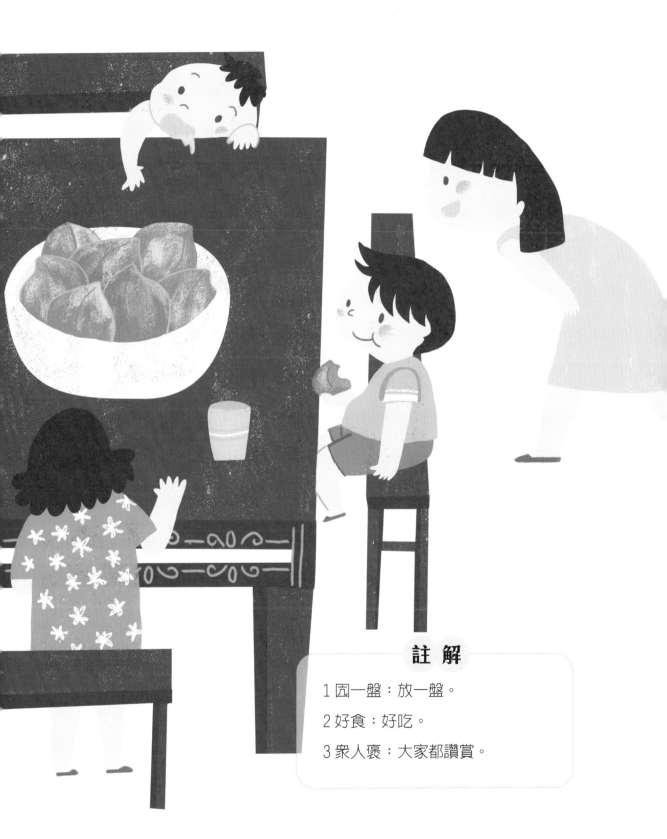

註　解

1 囥一盤：放一盤。

2 好食：好吃。

3 眾人褒：大家都讚賞。

指頭
Tsíng thâu

五肢指頭　直溜溜
Gōo ki tsíng thâu tit liu liu

會佮人　握手
Ē kah lâng ak tshiú

嘛會摸　阿公的喙鬚
Mā ē bong a kong ê tshuì tshiu

註 解

1 指頭：手指頭。

2 嘛會摸：也會摸。

3 喙鬚：鬍鬚。

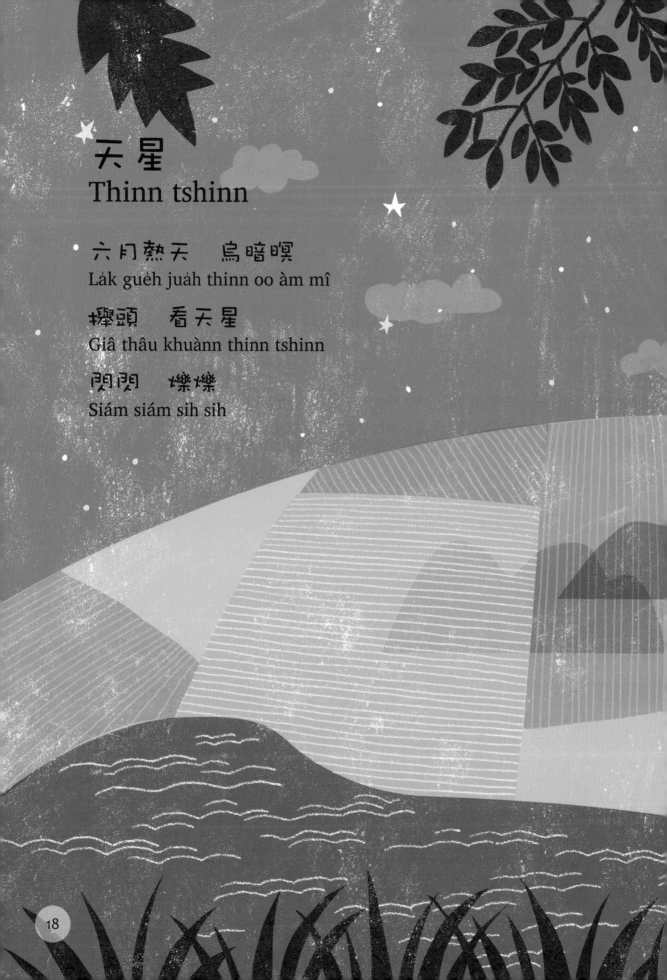

天星
Thinn tshinn

六月熱天　烏暗暝
Lák gueh juáh thinn oo àm mî

攑頭　看天星
Giâ thâu khuànn thinn tshinn

閃閃　爍爍
Siám siám sih sih

註 解

1 烏暗暝：黑夜。

2 攑頭：仰首。

3 閃閃爍爍：閃爍著。

七夕
Tshit sik

七月初七　七娘媽生
Tshit gueh tshue tshit　tshit niû má senn

媽媽　陪阮去看
Ma ma puê gún khì khuànn

牛郎佮織女
Gû nng　kah tsit lú

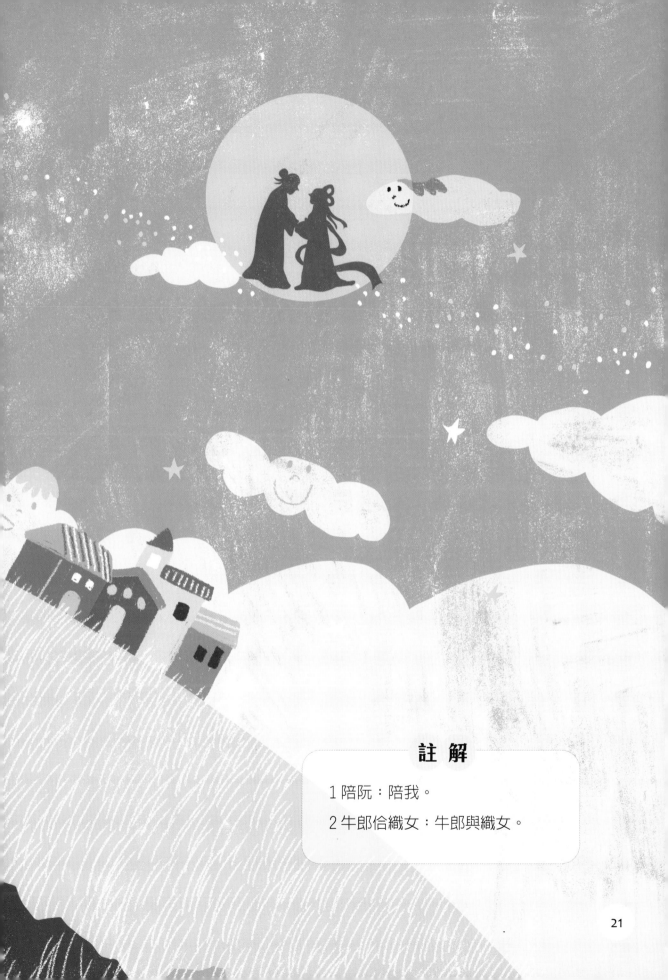

註 解

1 陪阮：陪我。

2 牛郎佮織女：牛郎與織女。

中秋
Tiong tshiu

八月十五　月光暝
Peh gueh tsap gōo　gueh kng mî

月娘　圓圓圓
Gueh niû înn înn înn

月餅　甜甜甜
Gueh piánn tinn tinn tinn

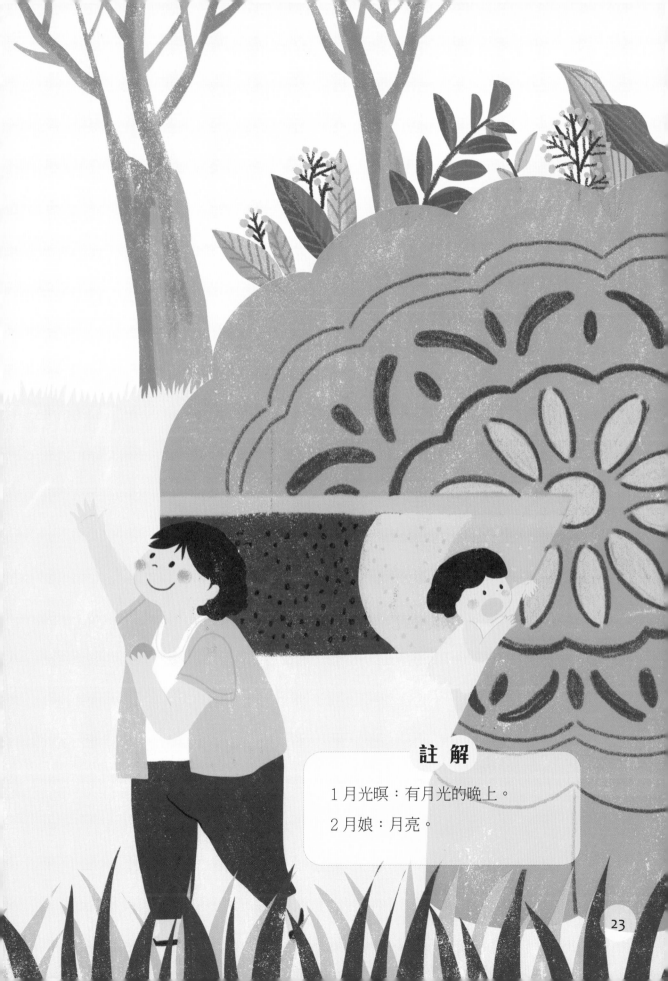

註 解

1 月光暝：有月光的晚上。

2 月娘：月亮。

海風
Hái hong

九月的鹿港
Káu gueh ê lók káng

海風大　吹起
Hái hong tuā　tshue khí

一陣一陣　風飛砂
Tsit tsūn tsit tsūn hong pue sua

註 解

1 風飛砂：因風吹起的沙。

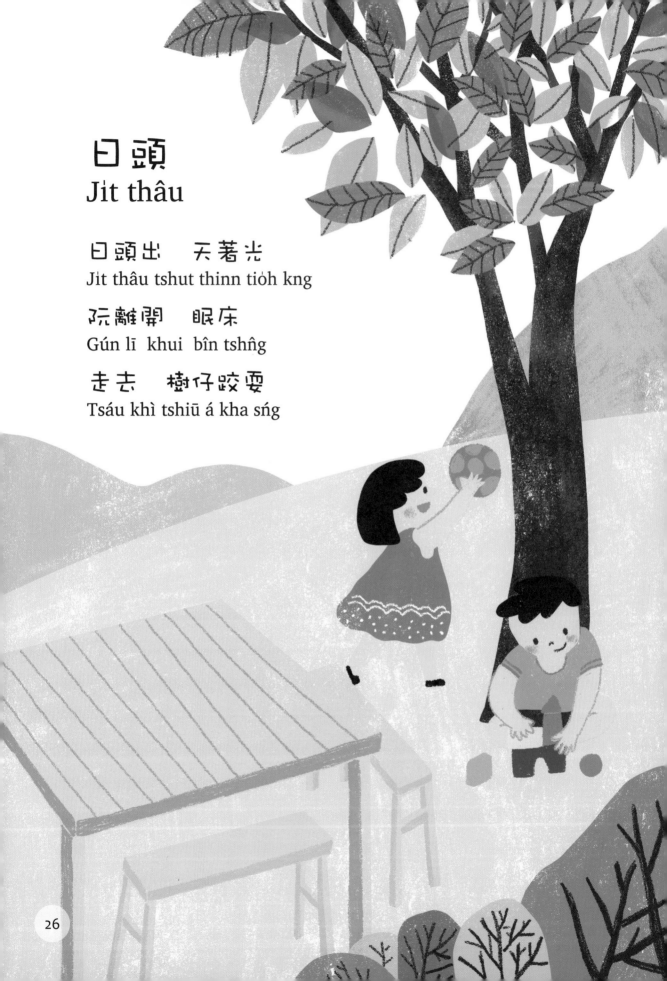

日頭
Jit thâu

日頭出　天著光
Jit thâu tshut thinn tio̍h kng

阮離開　眠床
Gún lī khui bîn tshn̂g

走去　樹仔跤耍
Tsáu khì tshiū á kha sńg

註 解

1 日頭出：太陽出來。

2 阮：我。

3 樹仔跤耍：樹蔭下玩耍。

電腦
Tiān náu

電腦　真怪奇
Tiān náu tsin kî kuài

愛唱囡仔歌詩
Ài tshiùnn gín á kua si

抑閣　會寫字
Iah koh ē siá jī

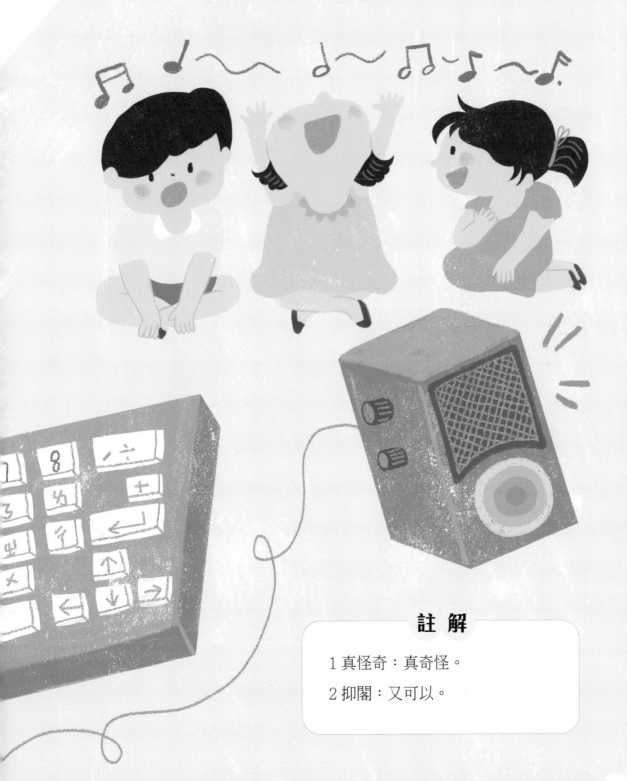

註 解

1 真怪奇：真奇怪。

2 抑閣：又可以。

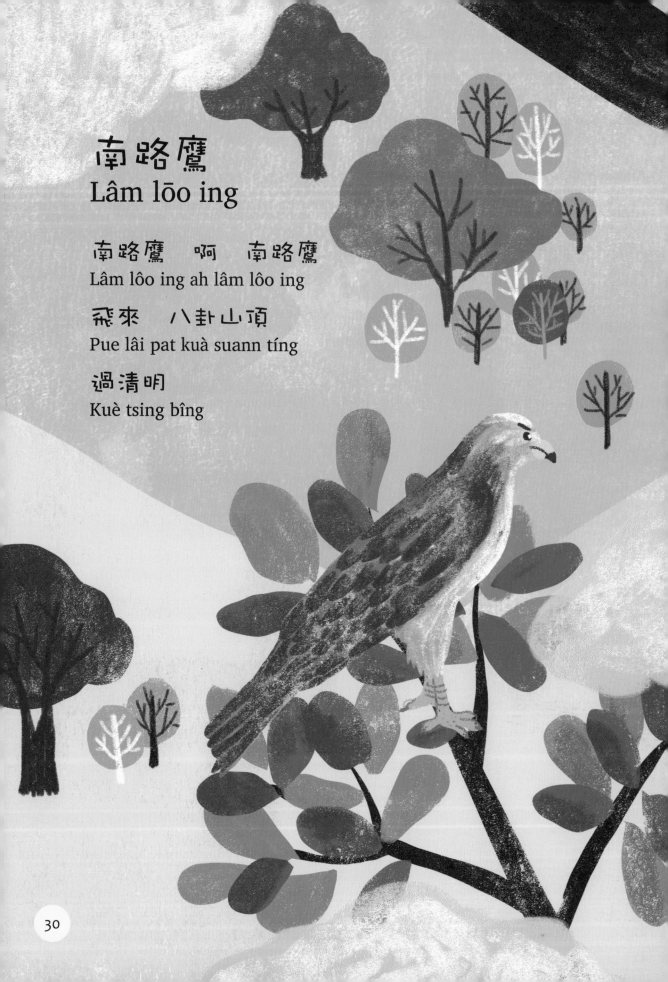

南路鷹
Lâm lōo ing

南路鷹　啊　南路鷹
Lâm lôo ing ah lâm lôo ing

飛來　八卦山頂
Pue lâi pat kuà suann tíng

過清明
Kuè tsing bîng

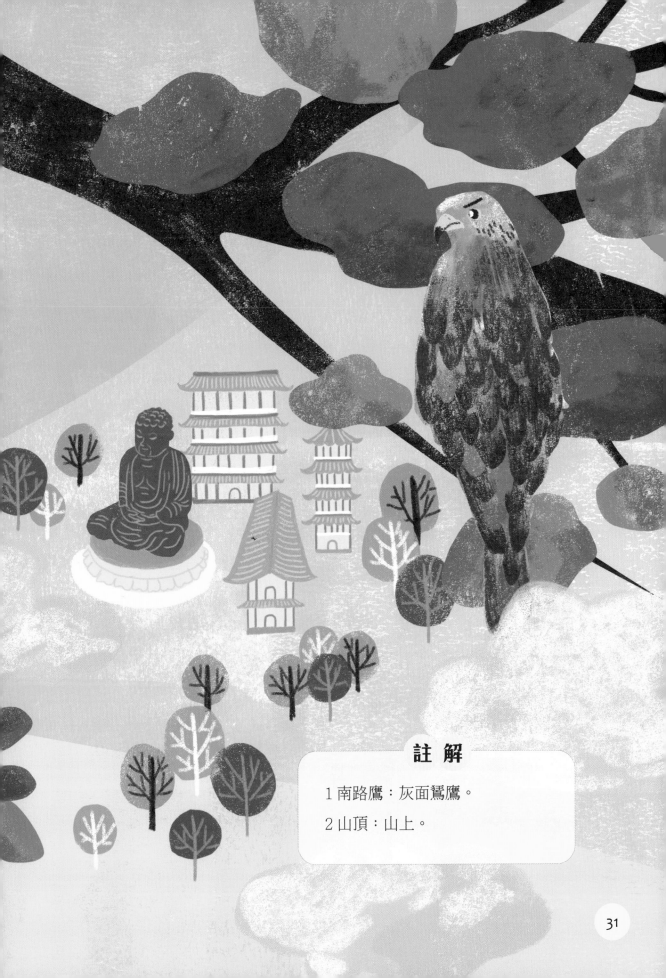

註 解

1 南路鷹：灰面鵟鷹。

2 山頂：山上。

魚
Hî

水底　一陣魚
Tsuí té tsit tīn hî

免讀書　閣免寫字
Bián thak tsu koh bián siá jī

游過來　泅過去
Iû kuè lâi siû kuè khì

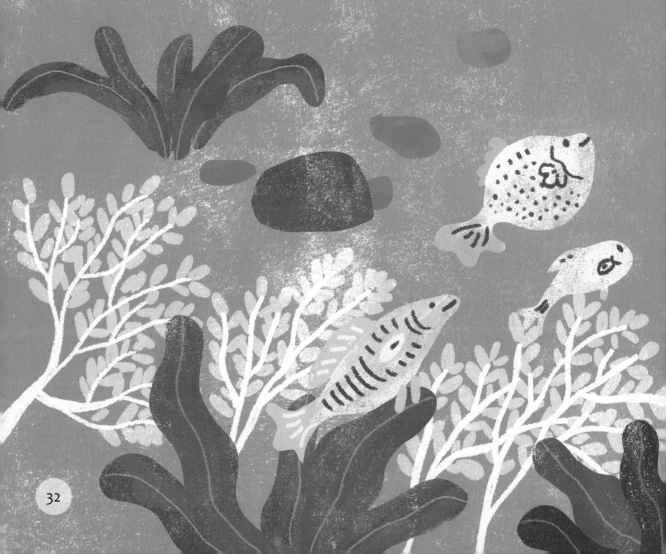

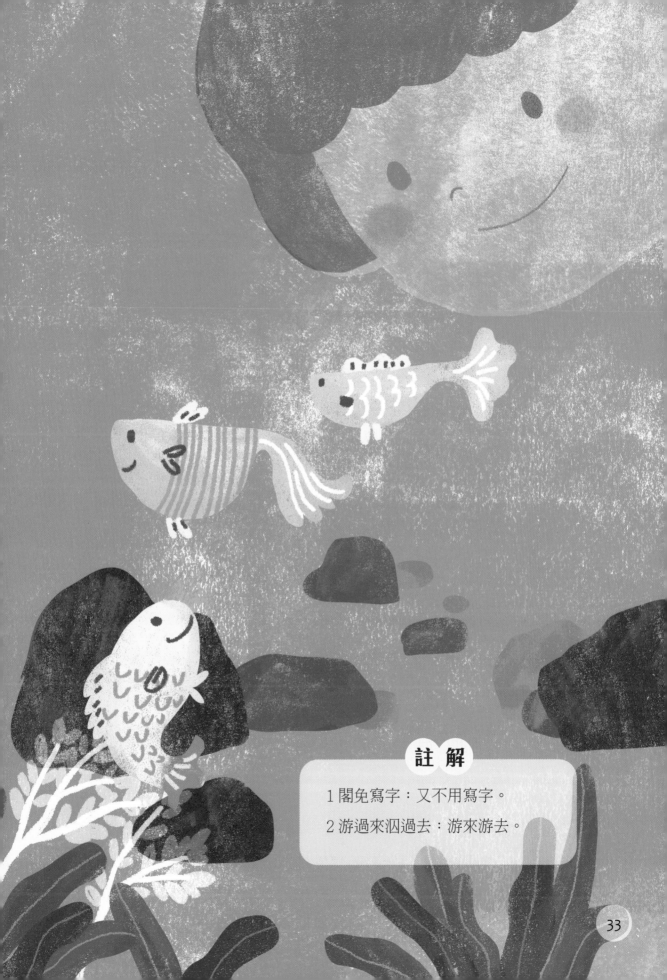

註 解

1 閣免寫字：又不用寫字。

2 游過來泅過去：游來游去。

狗
Káu

狗　拋拋走
Káu pha pha tsáu

走來阮兜門跤口
Tsáu lâi gún tau mn̂g kha kháu

睏佇　厝後的山頭
Khùn tī　tshù âu ê suann thâu

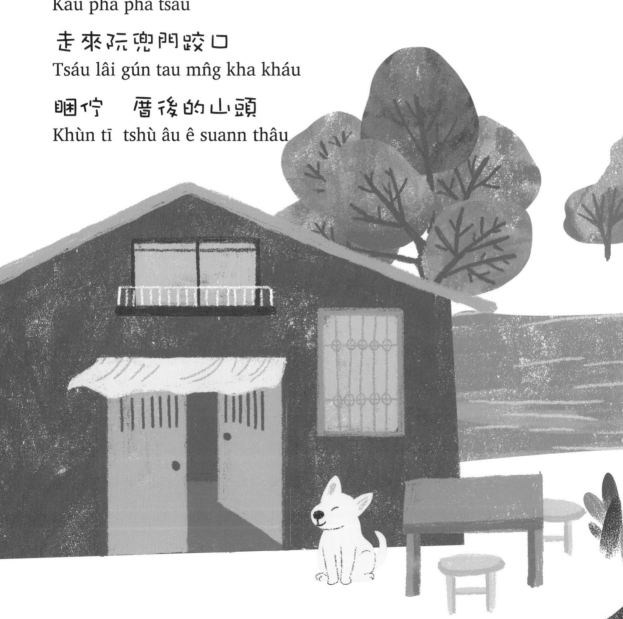

註 解

1 拋拋走：到處逛來逛去。

烏雞公
Oo ke kang

烏雞公　毋驚人
Oo ke kang　m̄ kiann lâng

覕踮　壁跤邊
Bih tiàm　piah kha pinn

啄　　蟲
Tok thâng

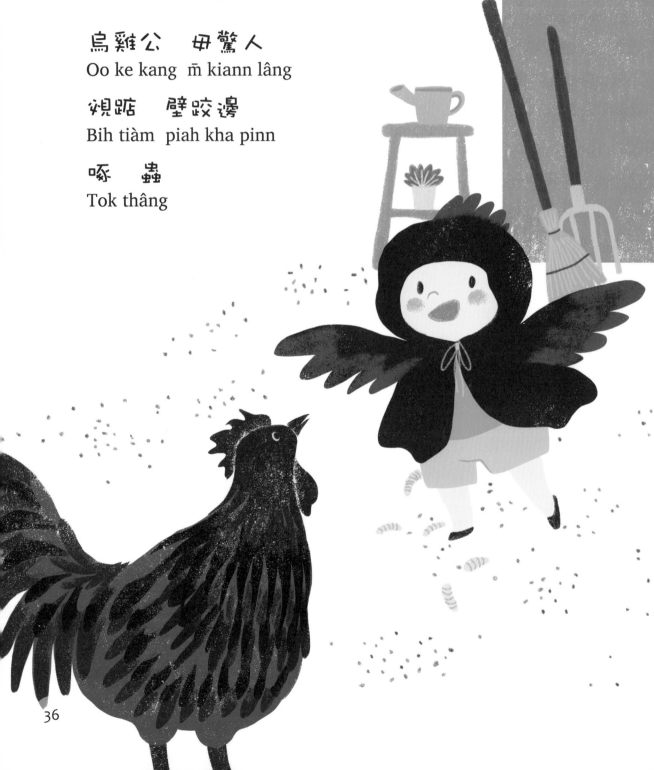

36

註 解

1 烏雞公：黑公雞。

2 毋驚人：不怕人。

3 覕踮：躲在。

4 壁跤邊：牆角下。

煙筒
Ian tâng

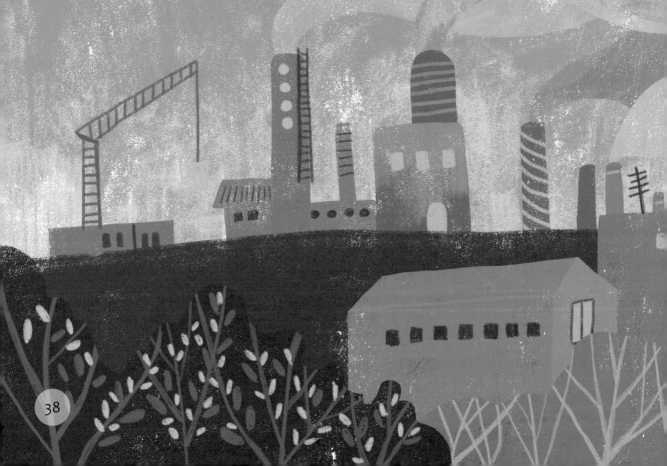

烏魯蘇蘇的
Oo lóo soo soo ê

塑膠工場煙筒
Sok ka kang tiûnn ian tâng

吐烏煙　驚死人
Thòo oo ian kiann sí lâng

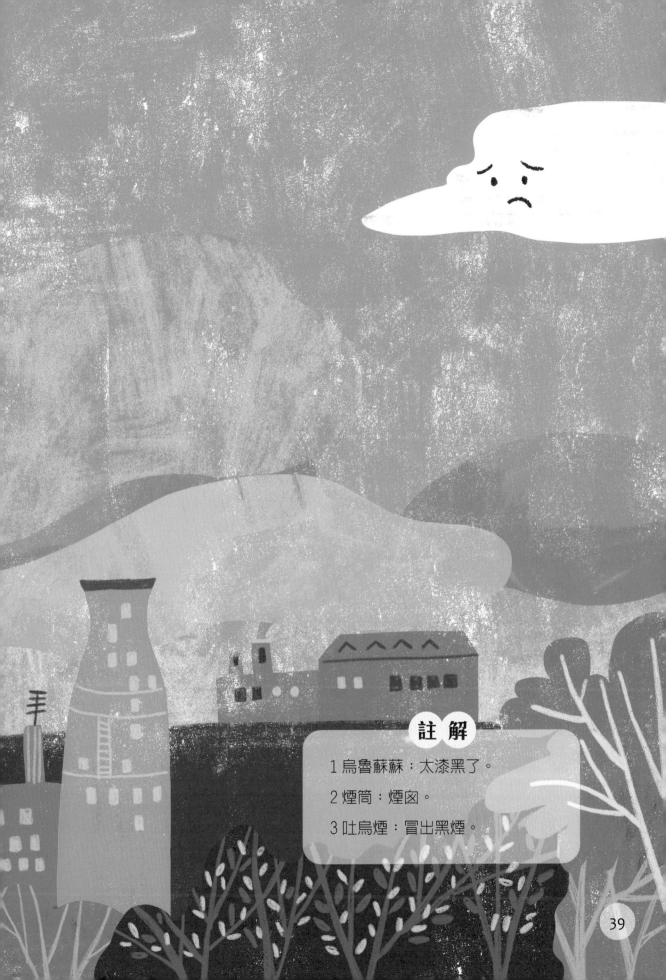

註 解

1 烏魯蘇蘇：太漆黑了。

2 煙筒：煙囪。

3 吐烏煙：冒出黑煙。

花園
Hue hng

阮兜　花園真好耍
Gún tau hue hng tsin hó sńg

歕水池　開佇百花中央
Phùn tsuí tî khui tī pah hue tiong ng

花蕊　予蝶仔做眠床
Hue luí hōo iàh á tsò bîn tshng

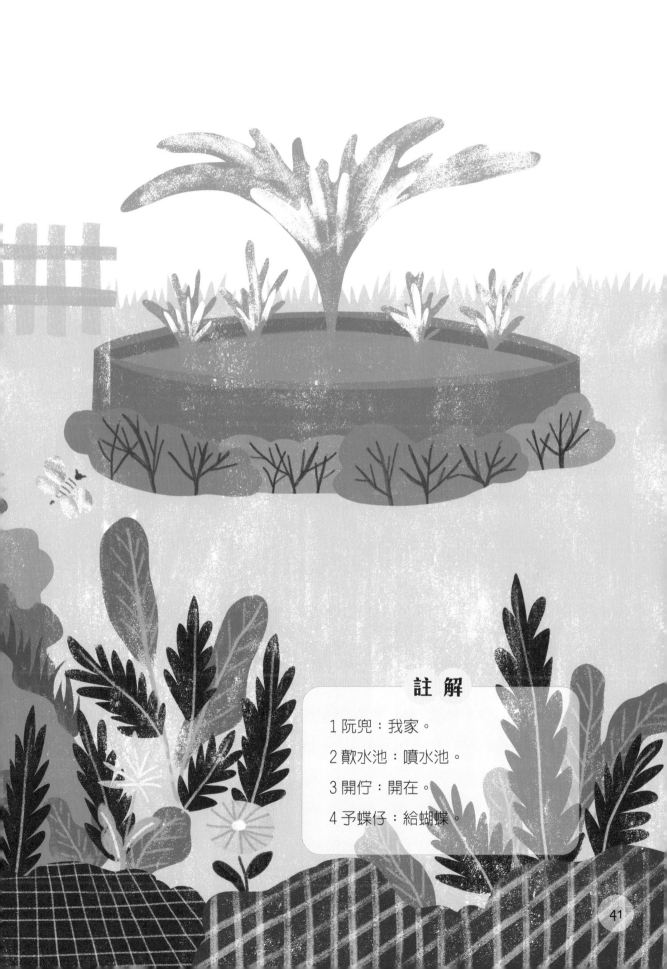

註　解

1 阮兜：我家。
2 歕水池：噴水池。
3 開佇：開在。
4 予蝶仔：給蝴蝶。

火車
Hué tshia

火車欲行　行鐵枝
Hué tshia beh kiânn kiânn thih ki

鐵枝路　直溜溜向前去
Thih ki lōo tit liu liu hiòng tsiân khì

行入　鬧熱的都市
Kiânn ji̍p lāu jia̍t ê too tshī

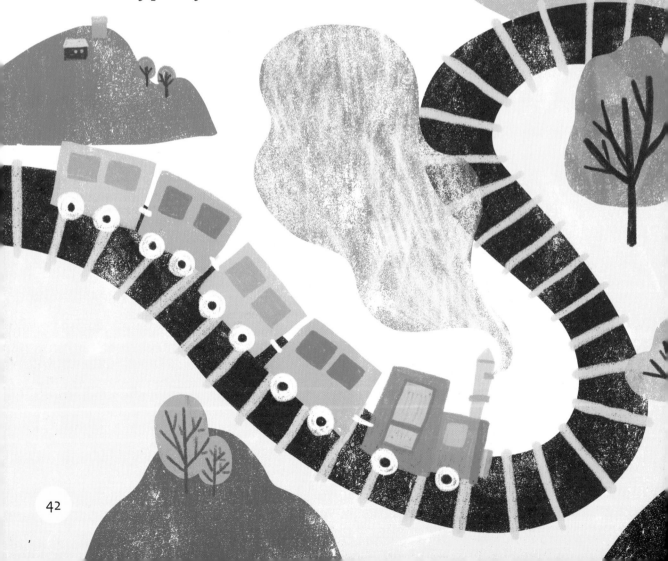

神明
Sîn bîng

神明　坐佇神桌頂
Sîn bîng tsē tī sîn toh tíng

芳香　插踮伊面前
Phang hiunn tshah tiàm i bīn tsîng

牲禮四果算袂清
Sing lé sù kó sìg buē tshing

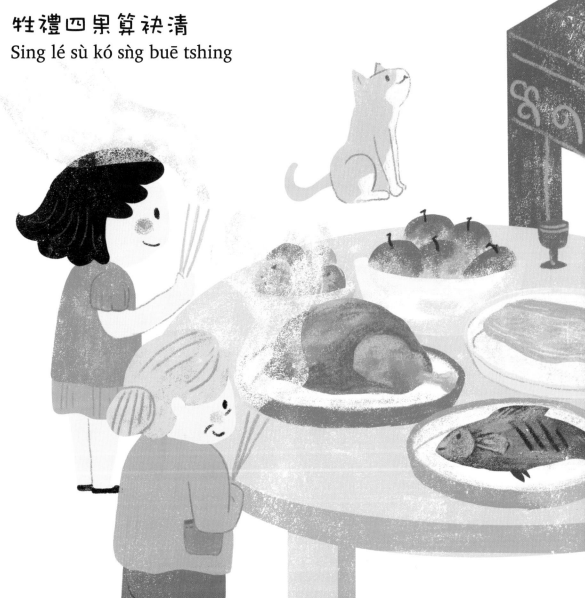

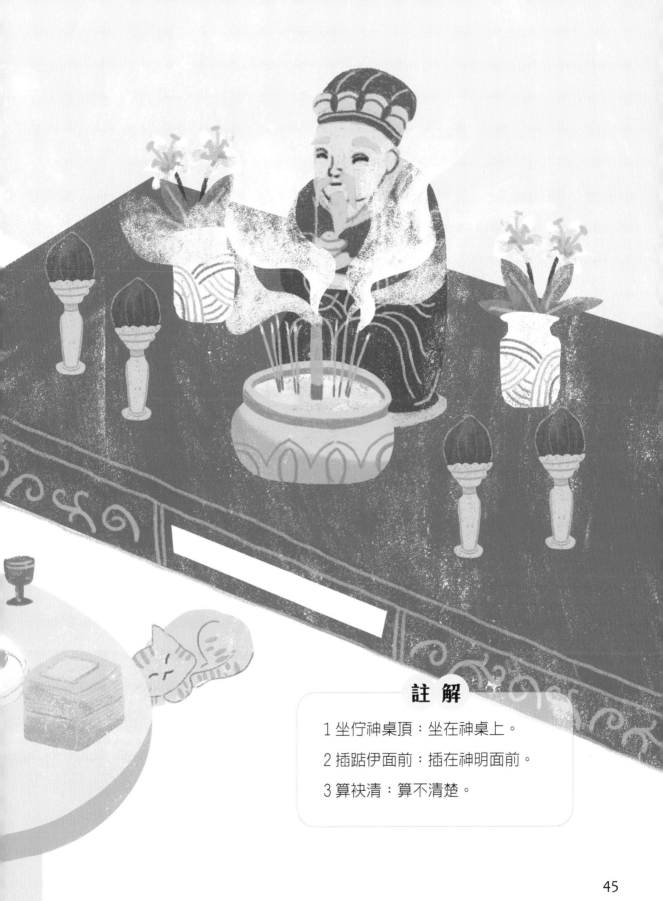

註 解

1 坐佇神桌頂：坐在神桌上。

2 插踮伊面前：插在神明面前。

3 算袂清：算不清楚。

兔仔
Thòo á

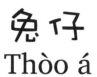

兔仔的毛　白波波
Thòo á ê moo pèh pho pho

阮上愛　共伊抱
Gún siōng ài kā i phō

看著我　拚命逃
Khuànn tiòh guá　piànn miā tô

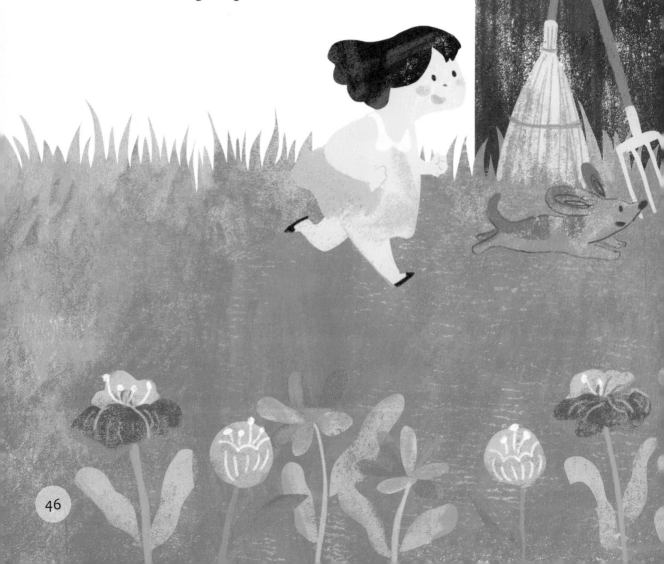

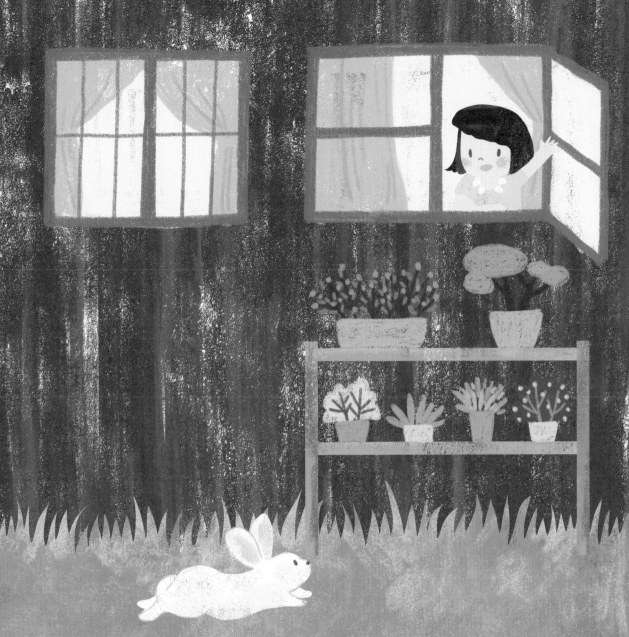

註 解

1 白波波：雪白的。
2 阮上愛：我最愛。
3 共伊抱：抱著牠。
4 拚命逃：拚著命逃走。

胡蠅

作詞：康　原
作曲：賴如茵

一　陣　一　陣　　胡　蠅　颺　颺

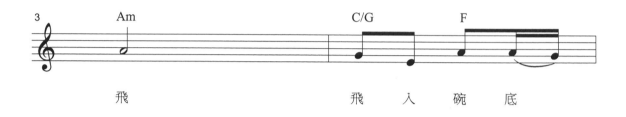

飛　　　　　　飛　入　碗　底

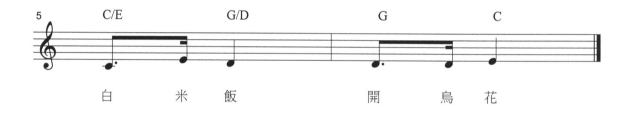

白　米　飯　　　開　烏　花

耳空

作詞：康　原
作曲：賴如茵

♩ = 80

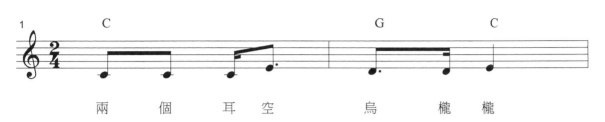

兩　個　耳　空　烏　櫳　櫳

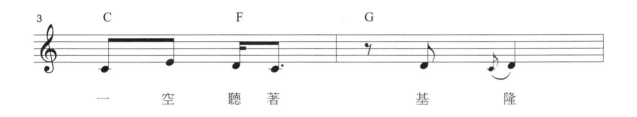

一　空　聽　著　　基　　隆

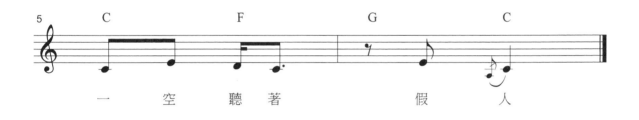

一　空　聽　著　　假　　人

朋友

作詞：康　原
作曲：賴如茵

♩ = 76

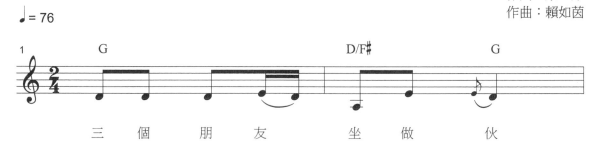

三　個　朋　友　　坐　做　伙

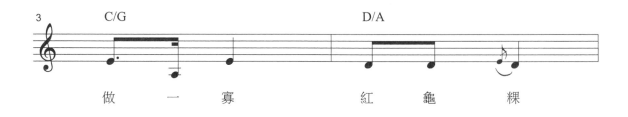

做　一　寡　　紅　龜　粿

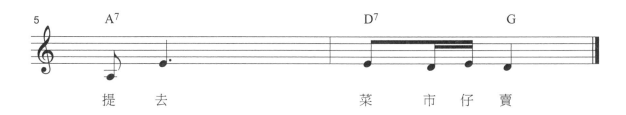

提　去　　菜　市　仔　賣

50

桌頂

作詞：康　原
作曲：賴如茵

♩ = 72

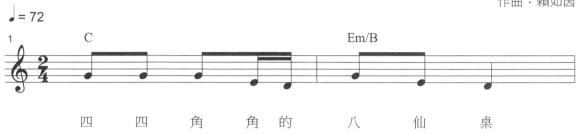

四　四　角　角　的　八　仙　桌

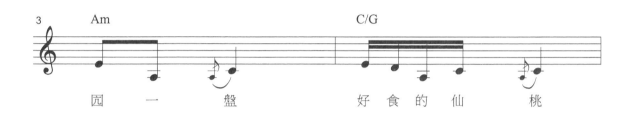

囥　一　盤　　好　食　的　仙　桃

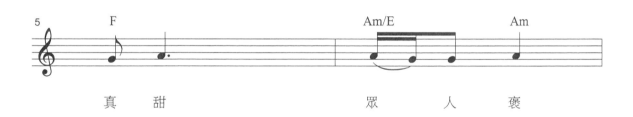

真　甜　　　眾　人　褒

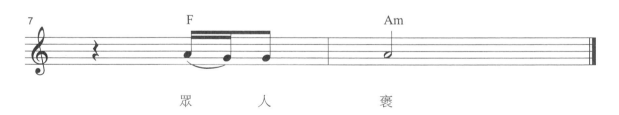

眾　人　褒

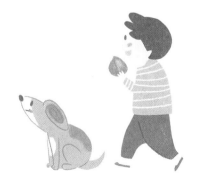

指頭

作詞：康　原
作曲：賴如茵

♩ = 80

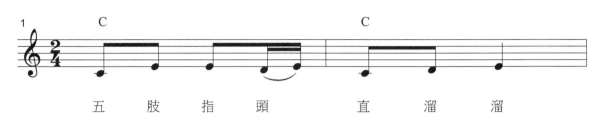

五　肢　指　頭　　直　溜　溜

會　佮　　人　　　握　　手

嘛　會　摸　　阿　公　的　喙　鬚

天星

作詞：康　原
作曲：賴如茵

 = 66

六　月　熱　天　烏　暗　暝

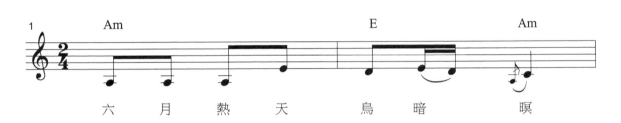

擇　頭　看　天　星

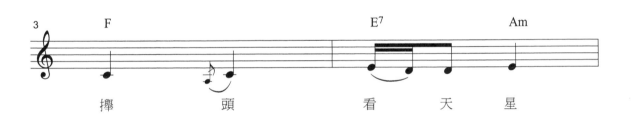

閃　閃　爍　爍

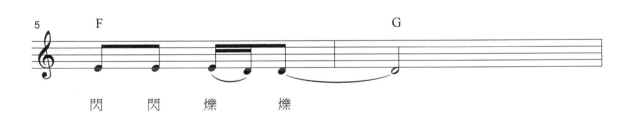

閃　閃　爍　爍

七夕

作詞：康　原
作曲：賴如茵

♩ = 69

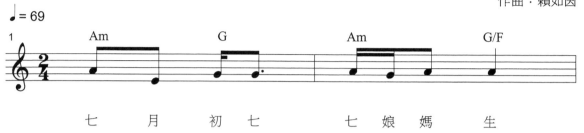

七　月　初　七　　七　娘　媽　生

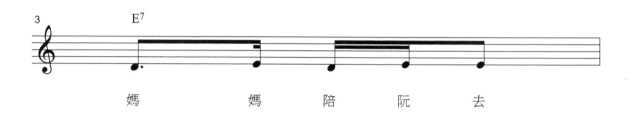

媽　　媽　陪　阮　去

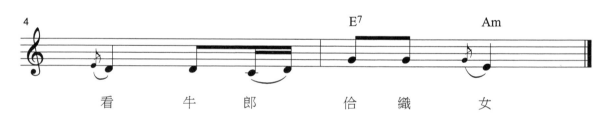

看　　牛　郎　　恰　織　女

54

中秋

作詞：康　原
作曲：賴如茵

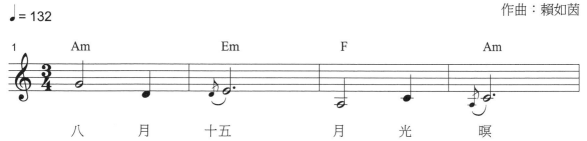

八　月　十五　　月　光　暝

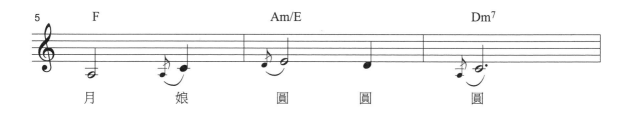

月　　娘　　圓　圓　　圓

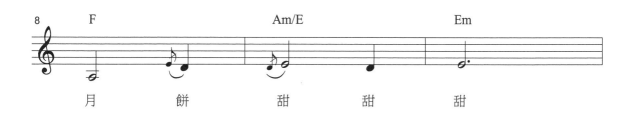

月　　餅　　甜　甜　　甜

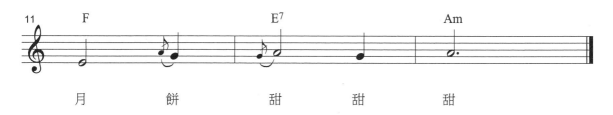

月　　餅　　甜　甜　甜

海風

作詞：康　原
作曲：賴如茵

♩ = 116

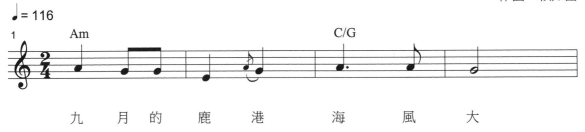

九　月　的　鹿　港　海　風　大

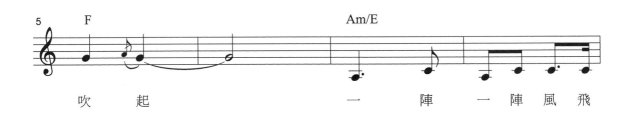

吹　起　　　　　　一　陣　　一　陣　風　飛

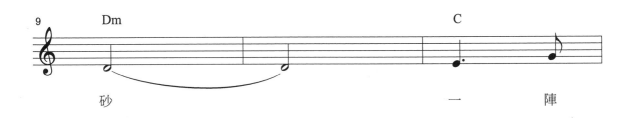

砂　　　　　　　　　　一　　　陣

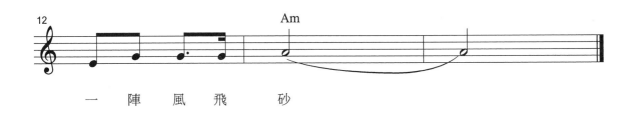

一　陣　風　飛　砂

日頭

作詞：康　原
作曲：賴如茵

♩ = 120

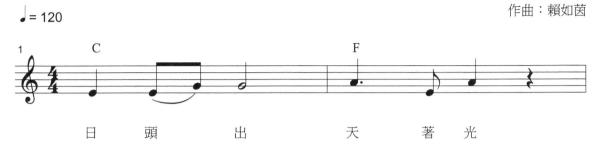

日　頭　　出　　天　著　光

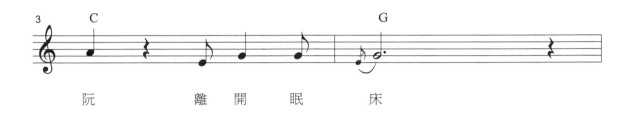

阮　　離開　眠　床

走　去　　　　樹　仔　跤　耍

電腦

作詞：康 原
作曲：賴如茵

♩ = 120

電　腦　　　真　怪　奇

愛　唱　囡　仔　歌　詩　抑　閣

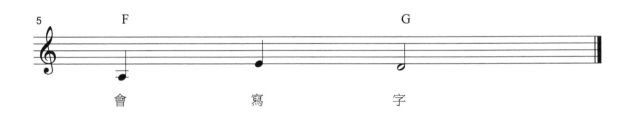

會　寫　字

南路鷹

作詞：康　原
作曲：賴如茵

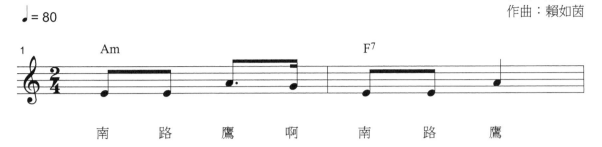

南　路　鷹　啊　南　路　鷹

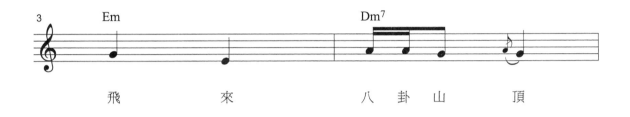

飛　來　　　八　卦　山　頂

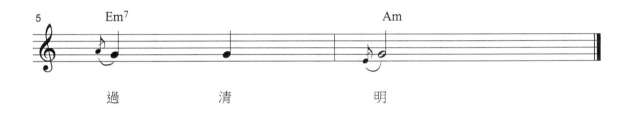

過　　清　　明

魚

作詞：康　原
作曲：賴如茵

♩ = 120

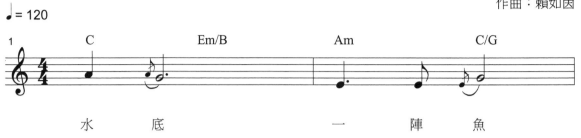

水　底　　　　　一　陣　魚

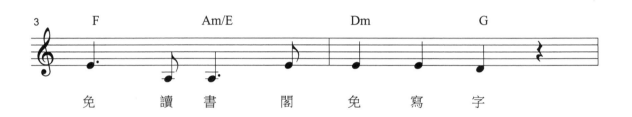

免　　讀　書　閣　免　寫　字

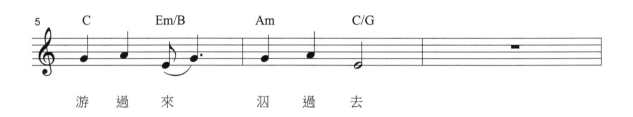

游　過　來　　汨　過　去

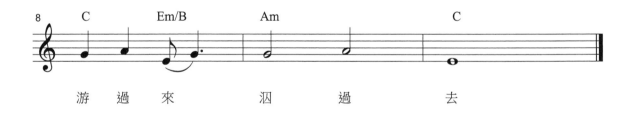

游　過　來　　汨　過　去

狗

作詞：康　原
作曲：賴如茵

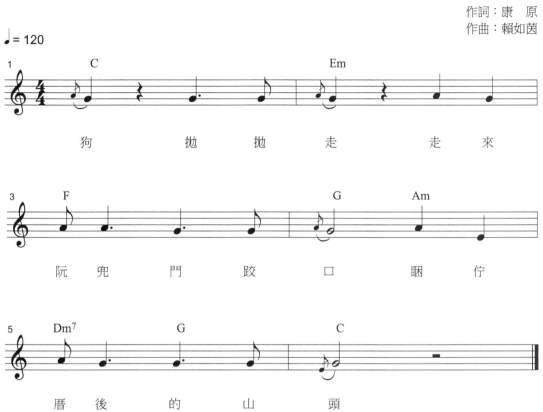

狗　　拋　拋　走　　走　來

阮　兜　門　跤　口　　睏　佇

厝　後　的　山　　頭

烏雞公

作詞：康　原
作曲：賴如茵

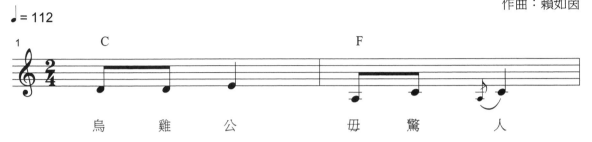

烏　雞　公　　毋　驚　人

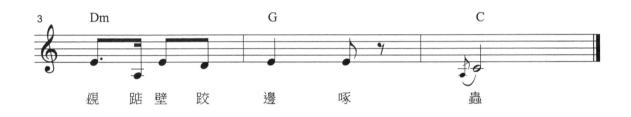

覕　踮　壁　跤　邊　啄　　蟲

煙筒

作詞：康　原
作曲：賴如茵

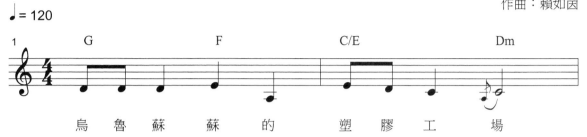

♩ = 120

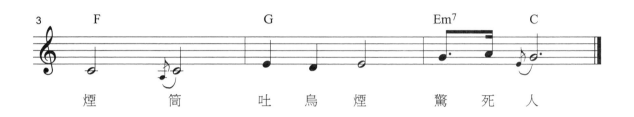

烏　魯　蘇　蘇　的　　塑　膠　工　　場

煙　　筒　　吐　烏　煙　　驚　死　人

63

花園

作詞：康　原
作曲：賴如茵

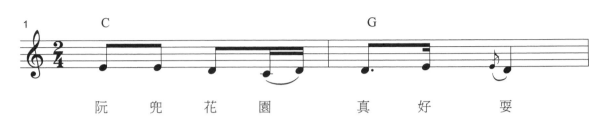

阮　　兜　　花　　園　　　　　真　　好　　耍

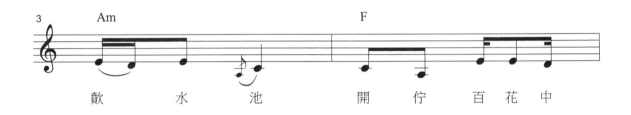

歎　　水　　　　池　　　　開　　佇　　百　　花　　中

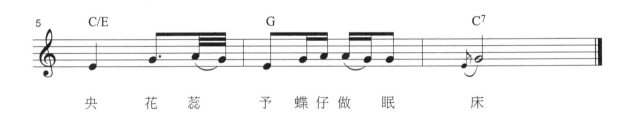

央　　花　　蕊　　予　　蝶　　仔　　做　　眠　　床

火車

作詞：康　原
作曲：賴如茵

♩ = 112

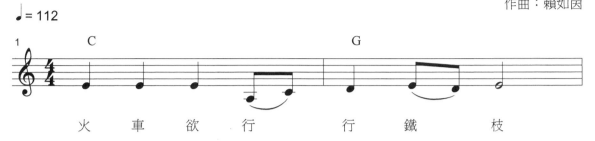

火　車　欲　行　　行　鐵　　枝

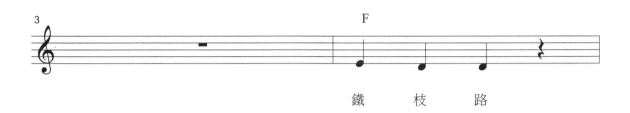

鐵　枝　路

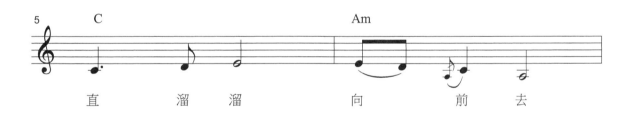

直　溜　溜　　向　前　去

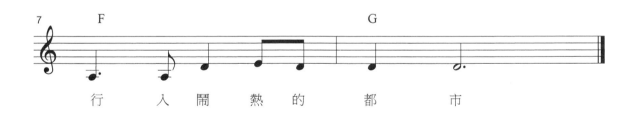

行　入　鬧　熱　的　都　　市

神明

作詞：康　原
作曲：賴如茵

♩ = 116

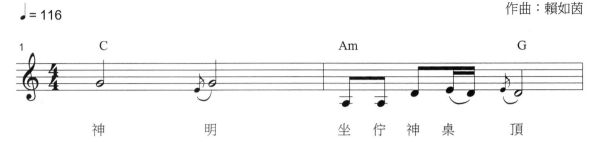

神　　　明　　　　坐佇神桌頂

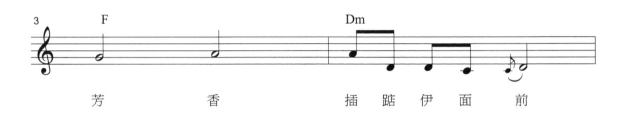

芳　　　香　　　　插踮伊面前

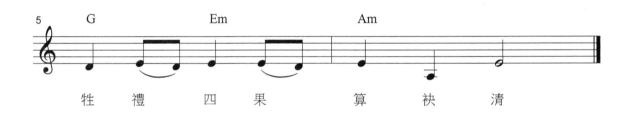

牲禮　四果　　算袂清

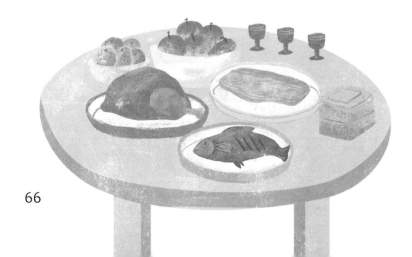

兔仔

作詞：康　原
作曲：賴如茵

♩ = 148

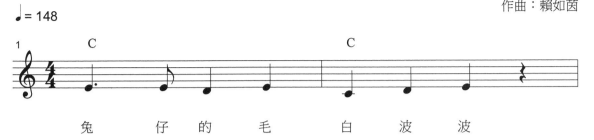

兔　　仔　的　毛　　白　波　波

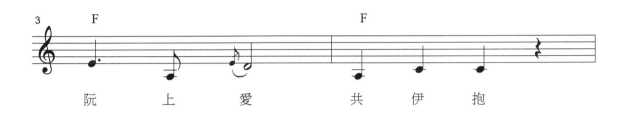

阮　　　上　　愛　　共　伊　抱

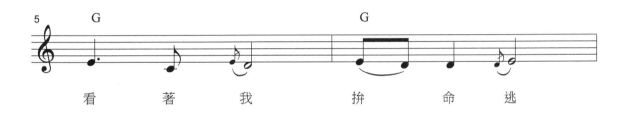

看　　　著　　我　　拚　命　逃

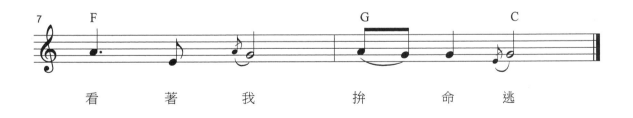

看　　　著　　我　　拚　命　逃

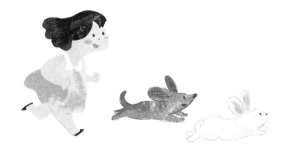

小書迷23

逗陣來唱囡仔歌6——幼幼篇

作　　　者	康　原
譜　　　曲	賴如茵
繪　　　圖	尤淑瑜
主　　　編	徐惠雅
台羅拼音	謝金色
校　　　對	徐惠雅、康　原、謝金色
美術編輯	尤淑瑜

創 辦 人　陳銘民
發 行 所　晨星出版有限公司
　　　　　407台中市西屯區工業區三十路1號1樓
　　　　　TEL：04-23595820　FAX：04-23550581
　　　　　行政院新聞局局版台業字第2500號
法律顧問　陳思成律師
初　　版　西元2020年01月10日

總 經 銷　知己圖書股份有限公司
　　　　　（台北）106台北市大安區辛亥路一段30號9樓
　　　　　　　　TEL：02-23672044　FAX：02-23635741
　　　　　（台中）407台中市西屯區工業區三十路1號1樓
　　　　　　　　TEL：04-23595819　FAX：04-23595493
　　　　　E-mail: service@morningstar.com.tw
　　　　　網路書店 http://www.morningstar.com.tw
　　　　　讀者專線（04）23595819＃230
　　　　　郵政劃撥15060393（知己圖書股份有限公司）

印　　刷　上好印刷股份有限公司

定價380元
ISBN 978-986-443-956-0
Published by Morning Star Publishing Inc.
Printed in Taiwan

詳填晨星線上回函
50元購書優惠券立即送
（限晨星網路書店使用）

國家圖書館出版品預行編目資料

逗陣來唱囡仔歌6——幼幼篇／康原文, 賴如茵
曲, 尤淑瑜圖.
--初版. --台中市 :晨星, 2020.01
面 ;公分. --（小書迷 ;023）
ISBN 978-986-443-956-0
1.兒歌 2.歌謠 3.臺語
913.8　　　　　　　　　　　　　108020650